歷代拓本精華

卅肆

劉宇恩 編
上海辭書出版社

黃庭堅書南浦題名

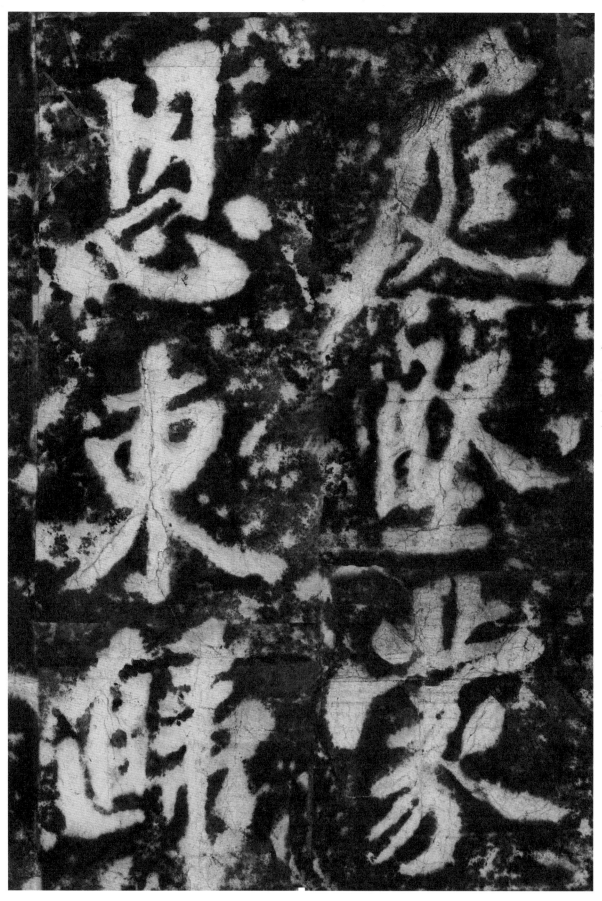

庭堅蒙恩東歸

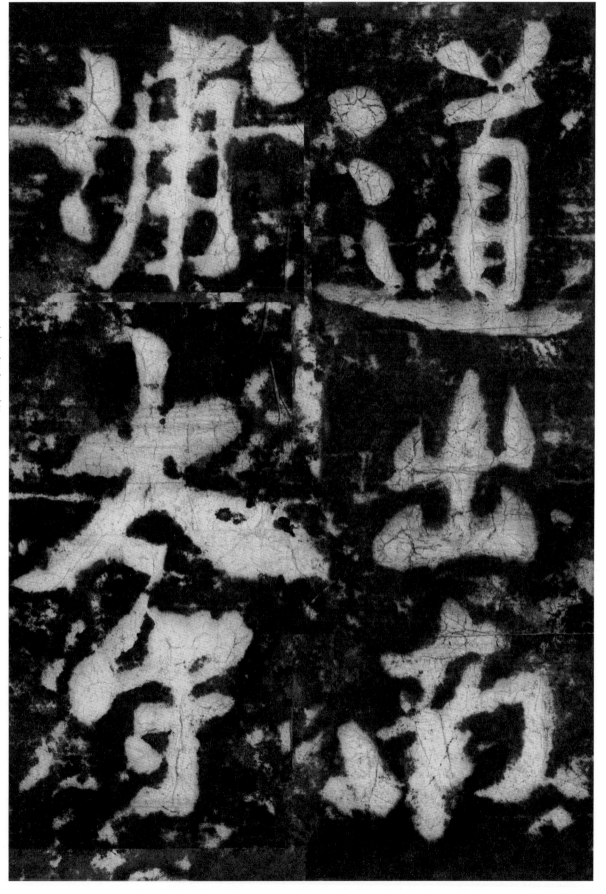

道出南浦太守

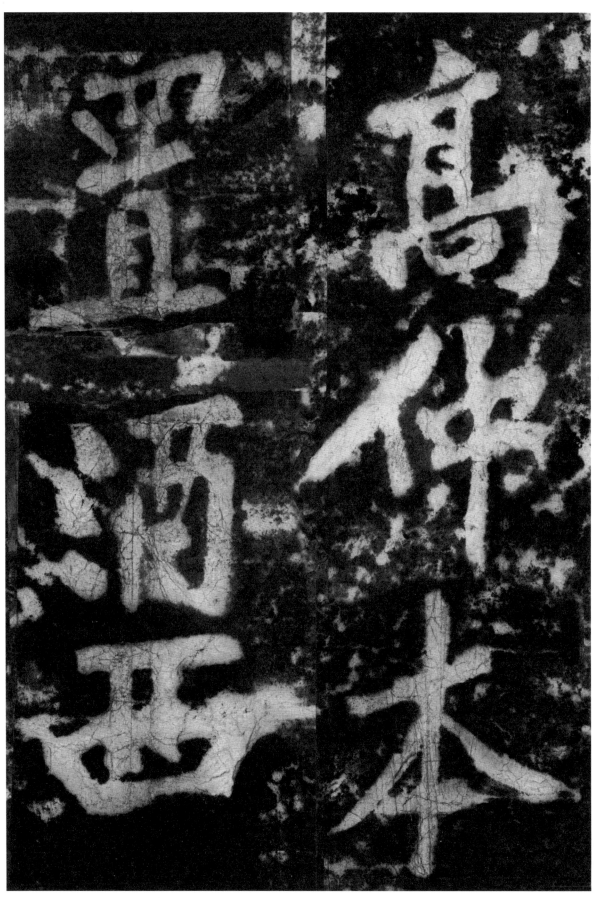

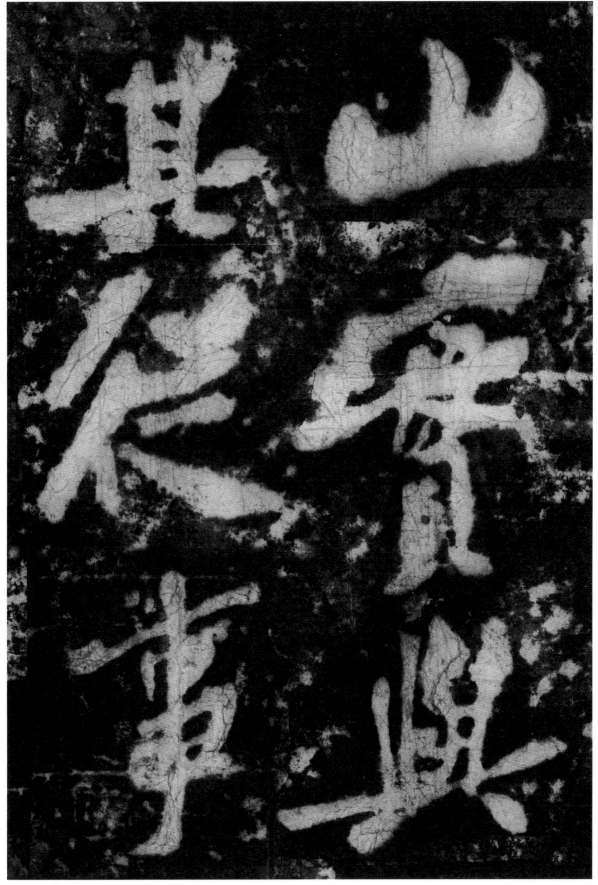

山實與其從事

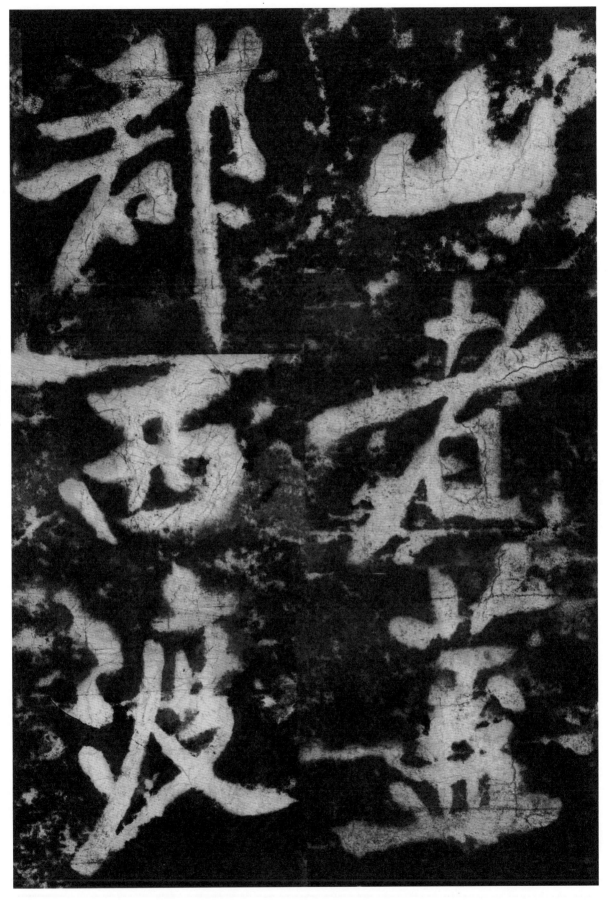

山者蓋郡西渡

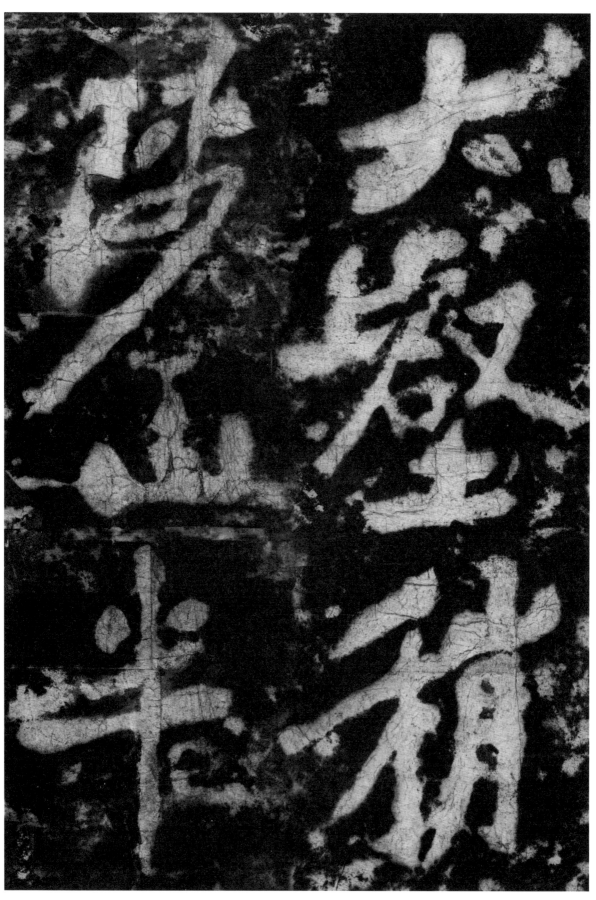

大壑稍陟山半

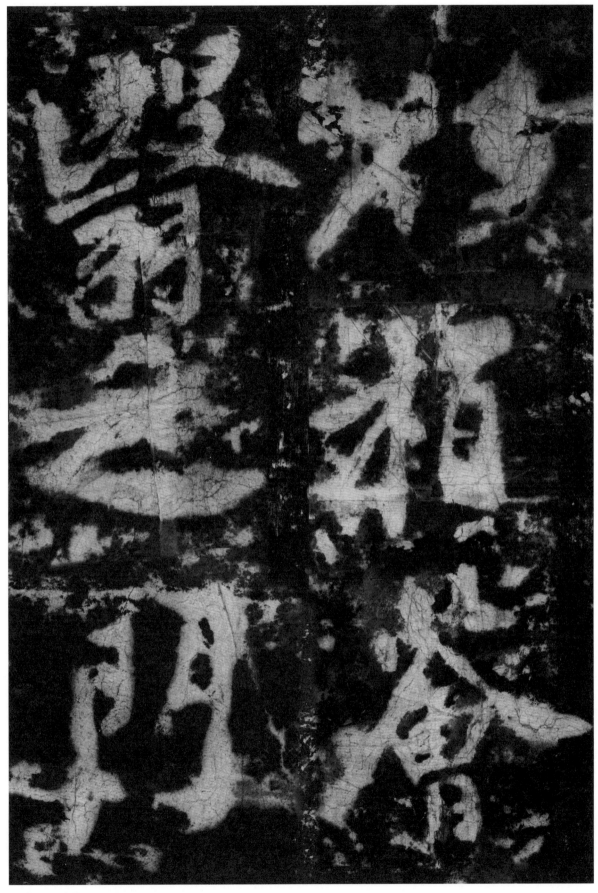

竹栢薈翳之門

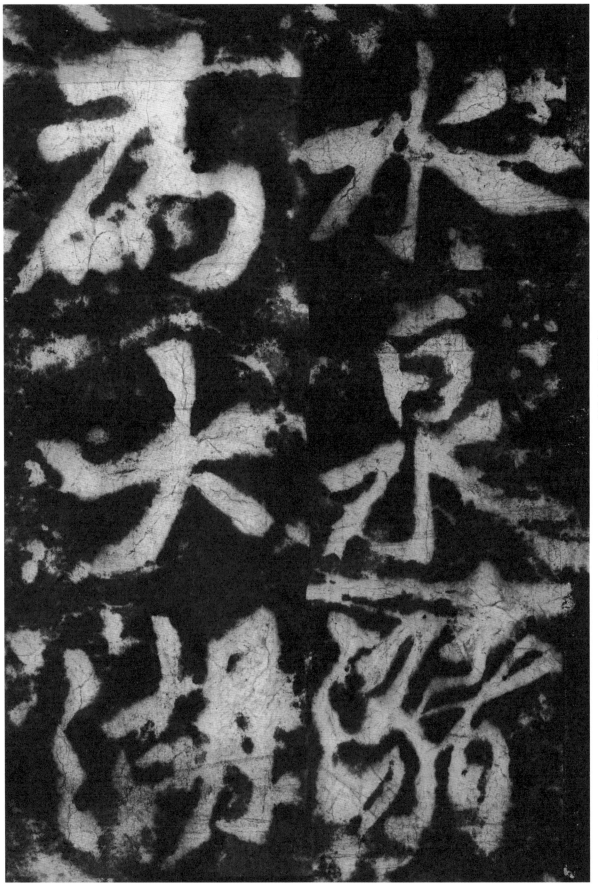

水泉潴爲大湖

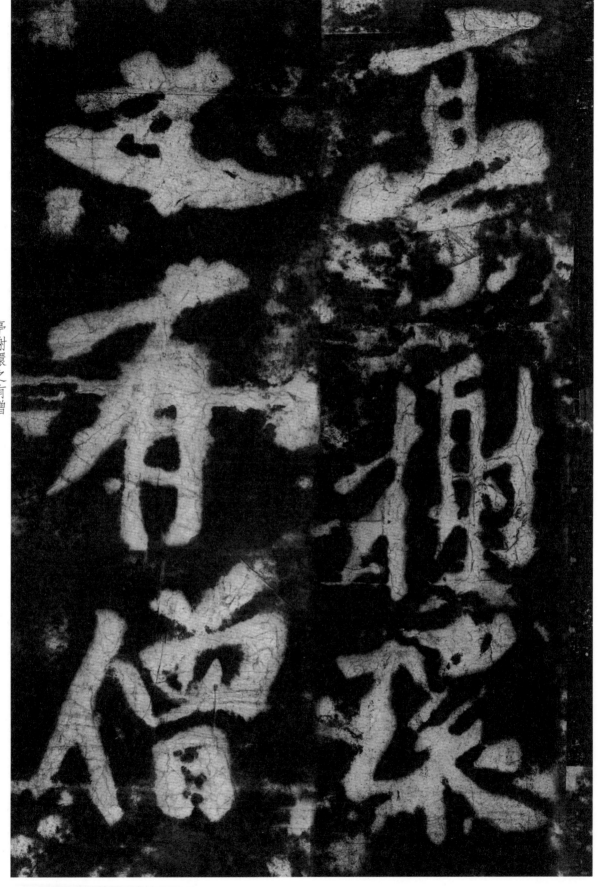

亭榭環之有僧

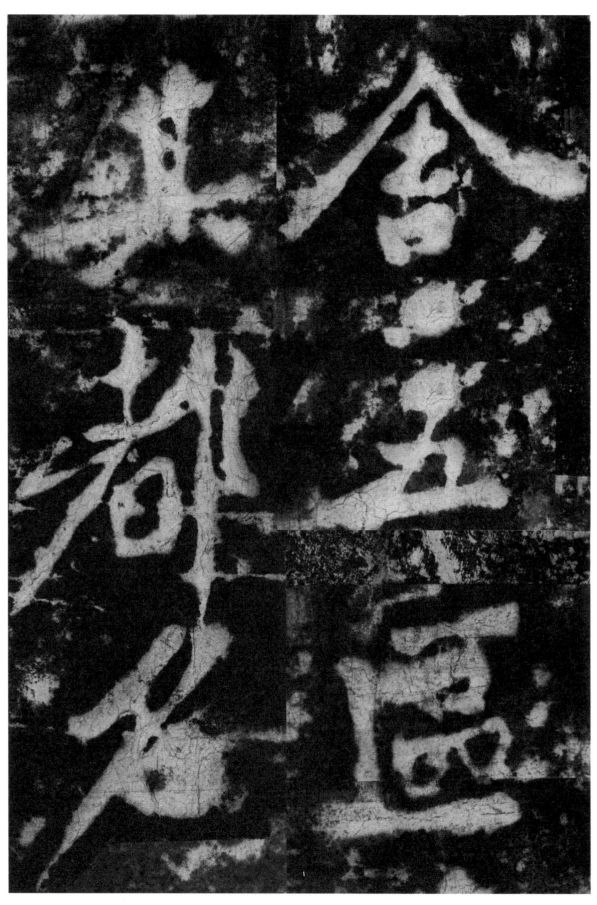

舍五區其都名

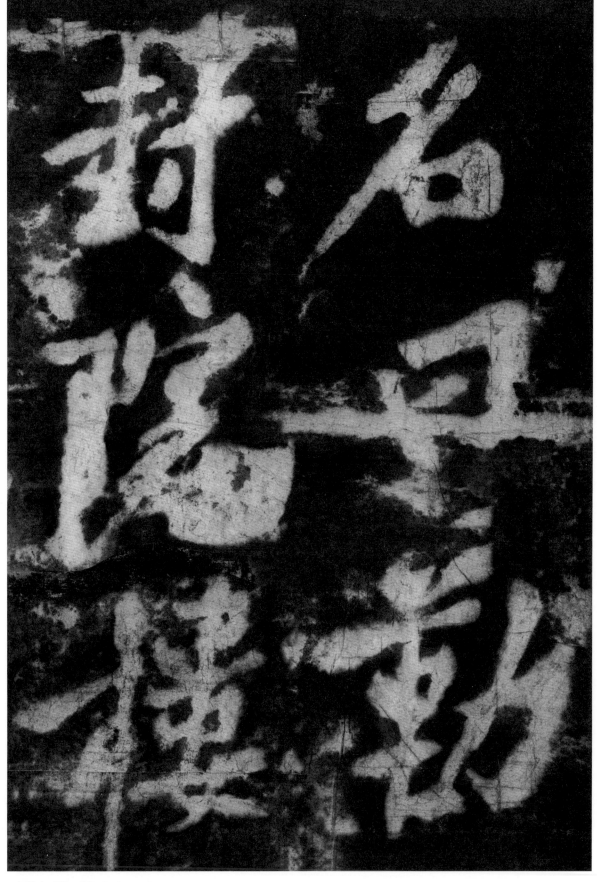

名曰勒封院樓

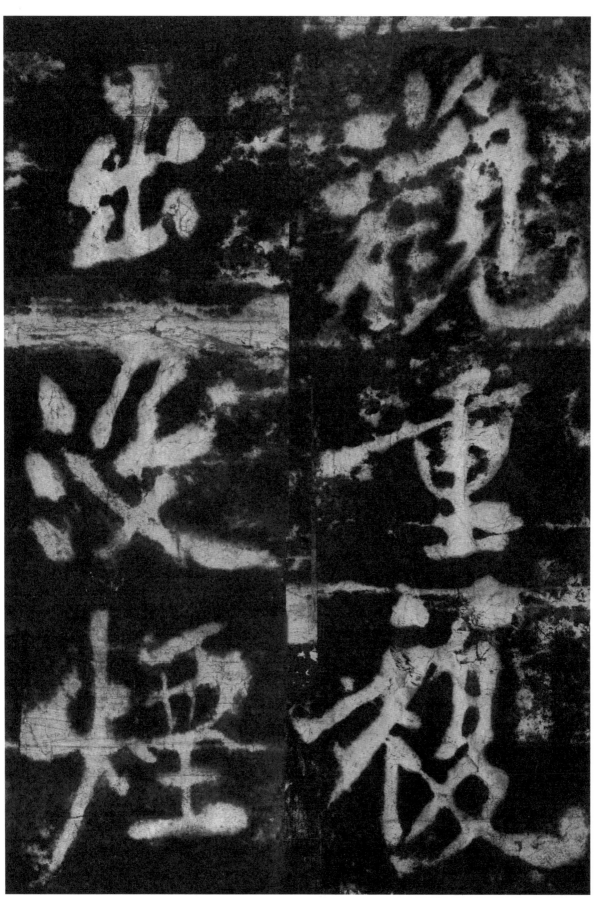

観重複出没煙

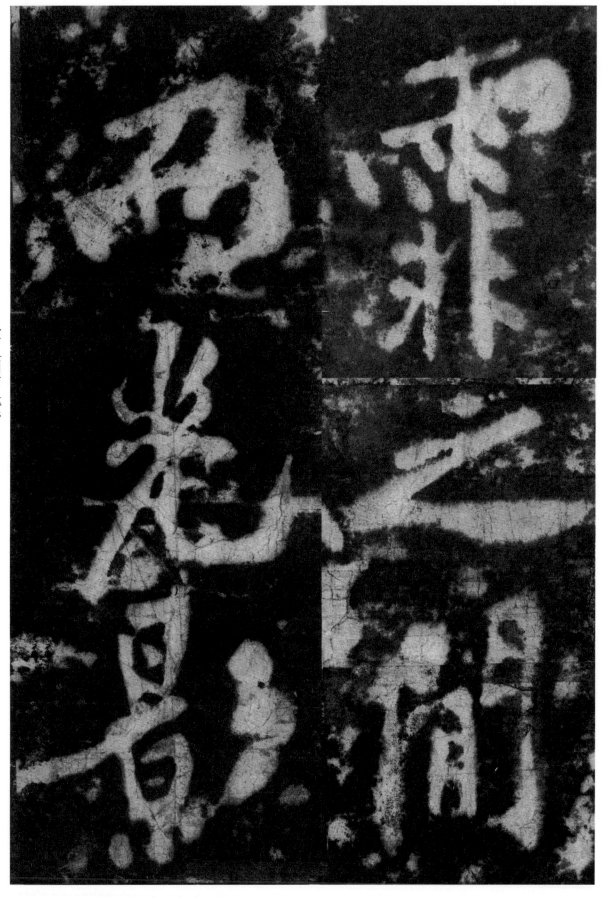

霏之間而光影

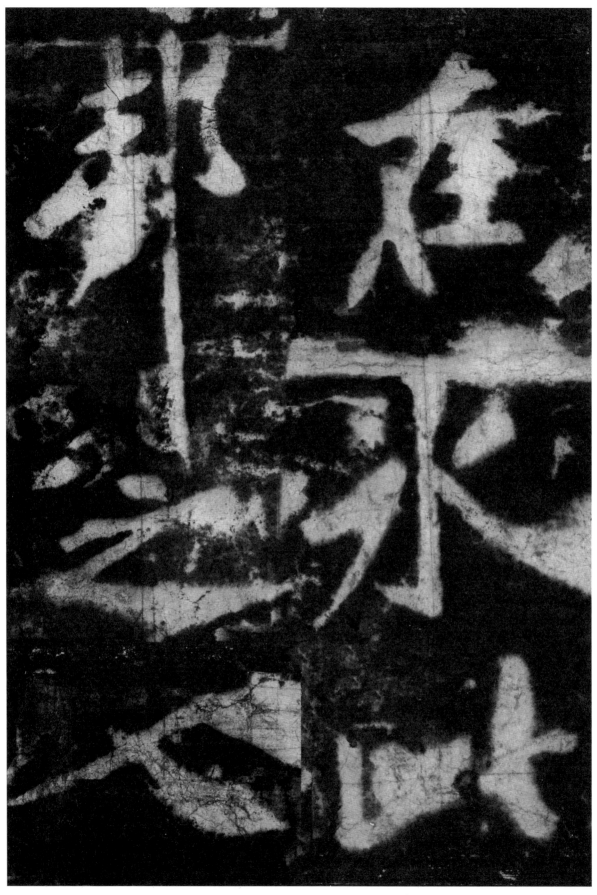

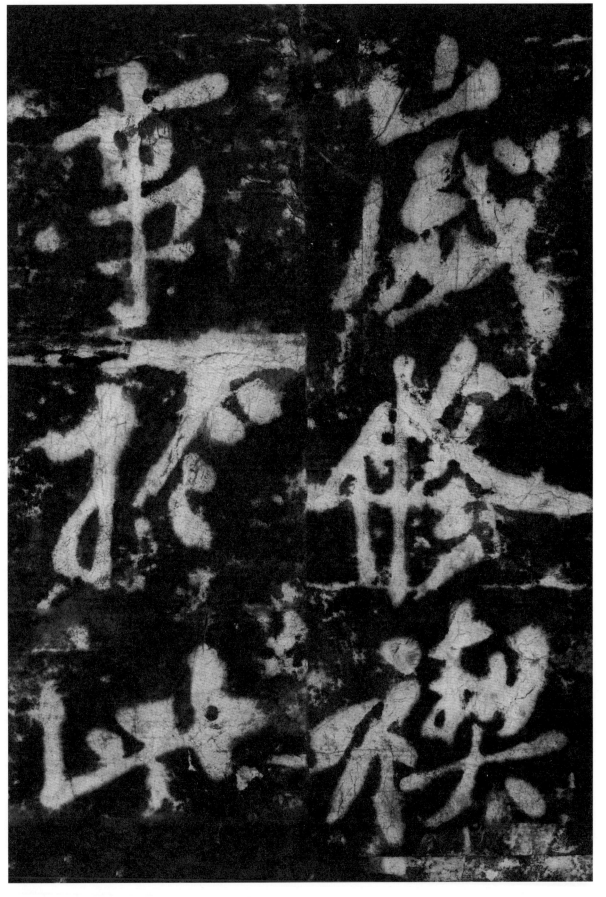

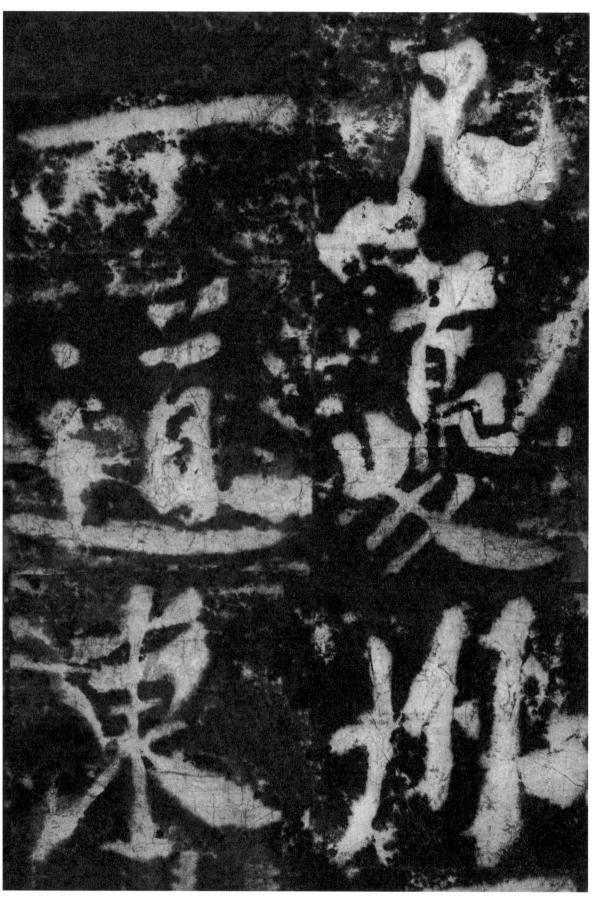

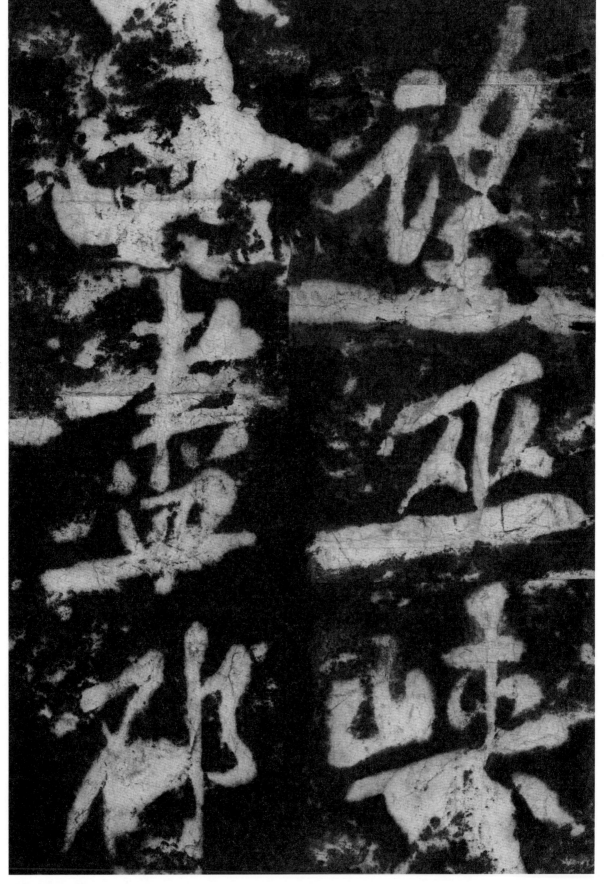

望巫峽西盡郁

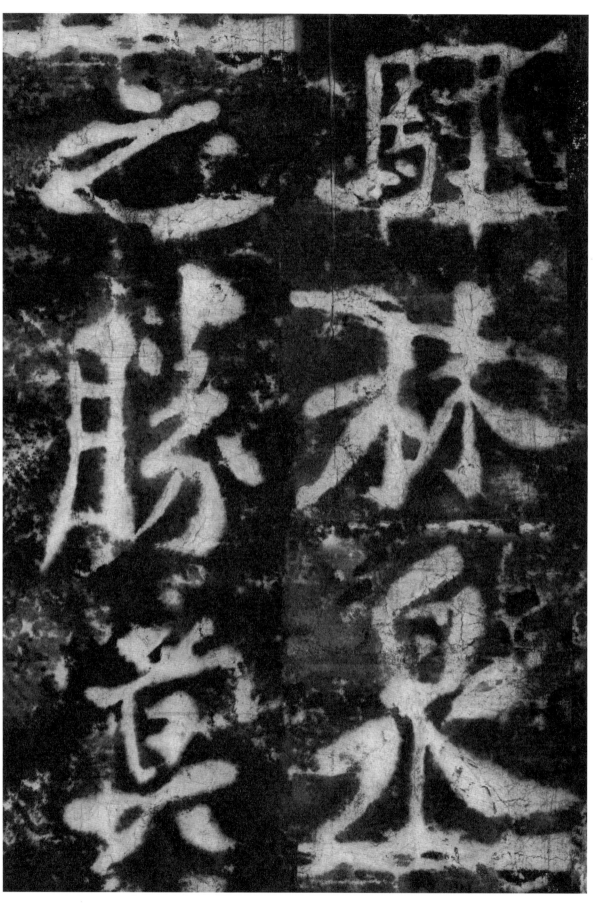

駆林泉之勝莫

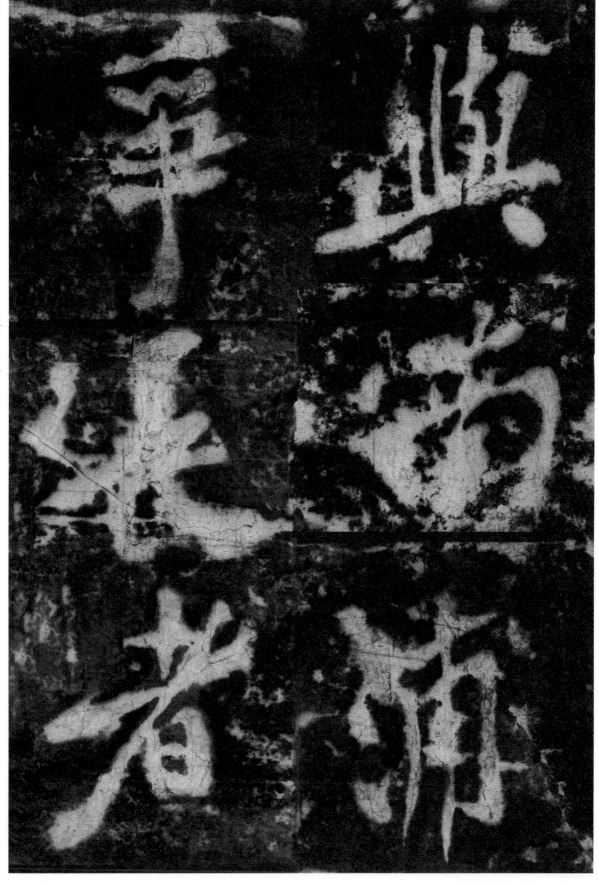

與南浦爭長者

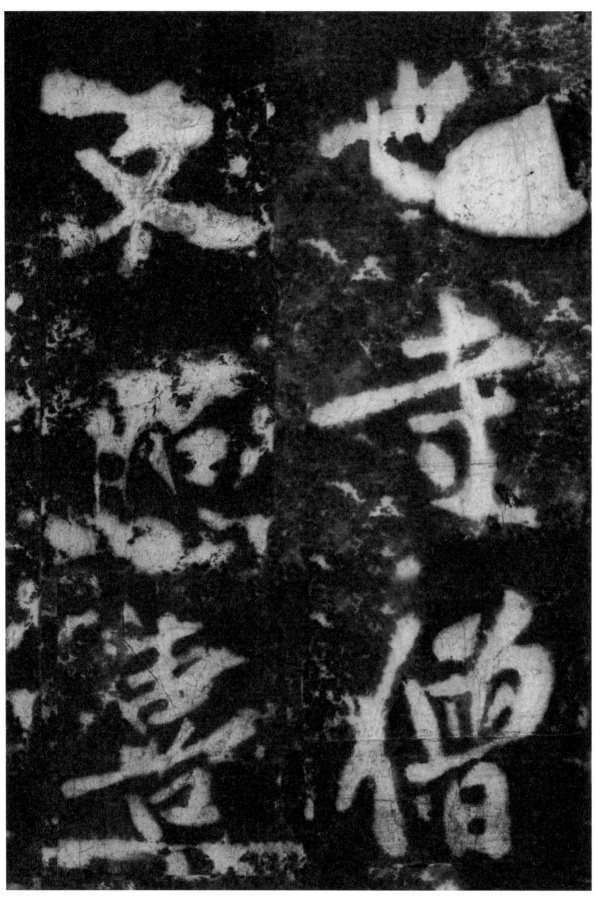

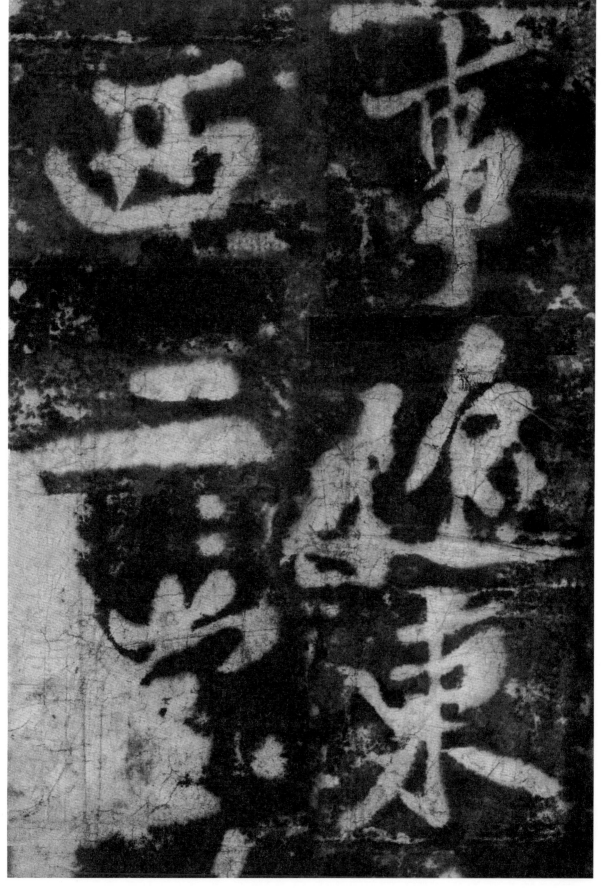

事作東西二堂

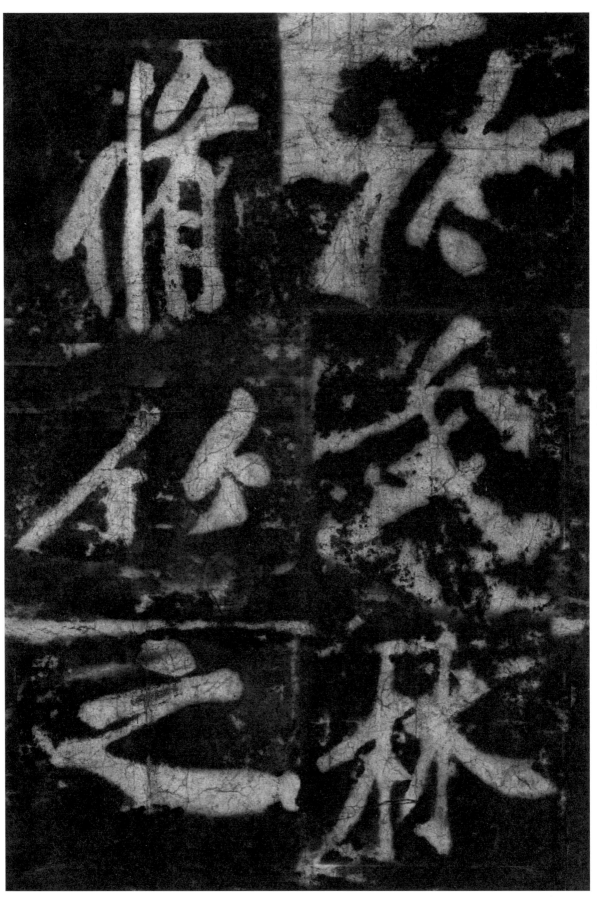

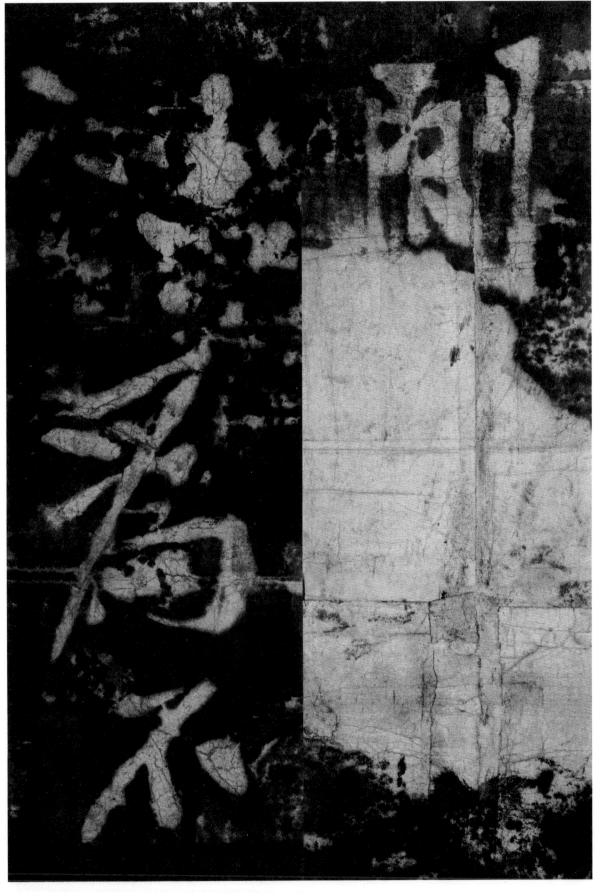

間（仲）（本）（以）爲不

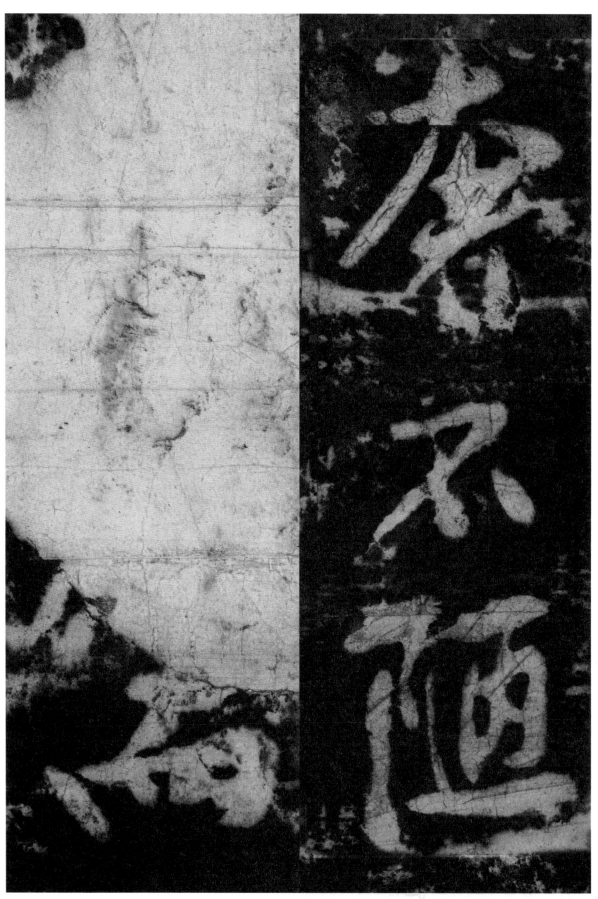

奢不陋□□而

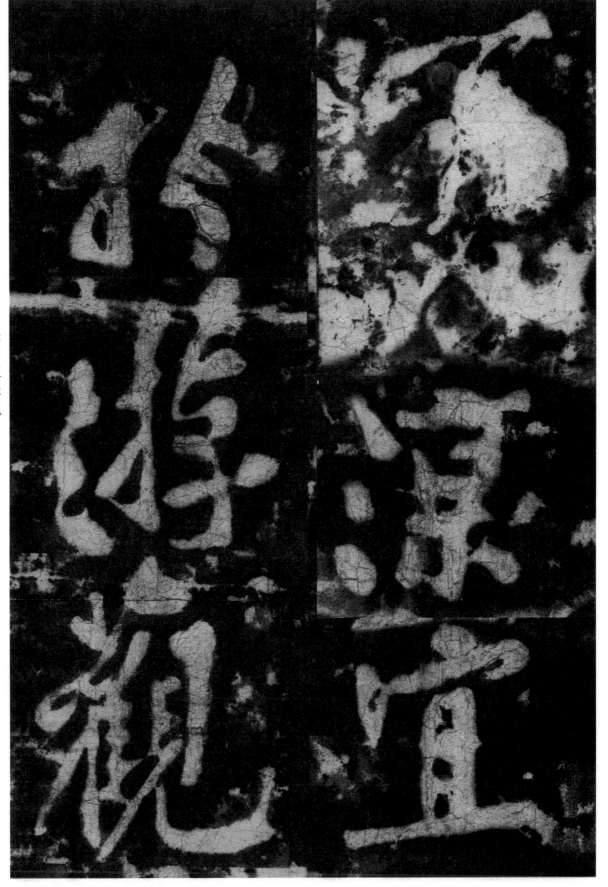

夏涼宜於游觀

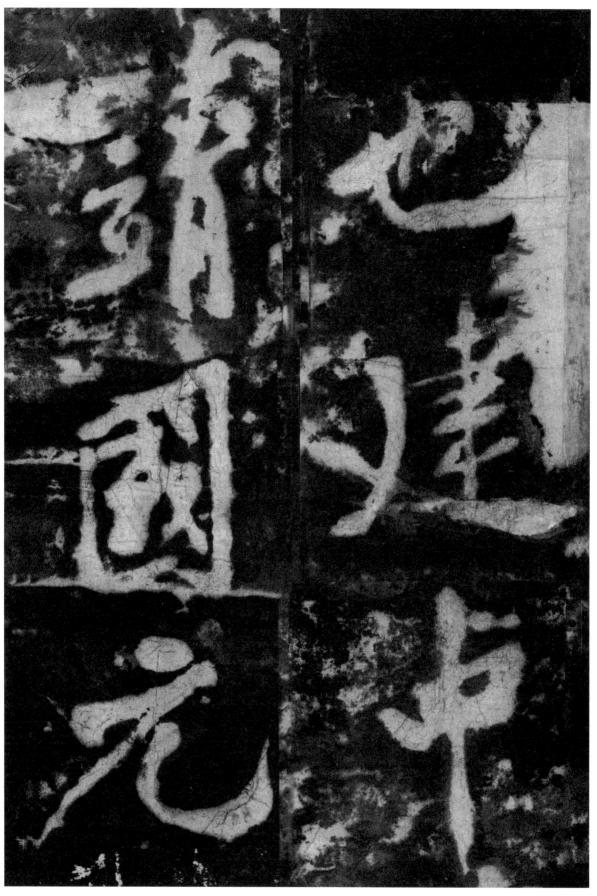

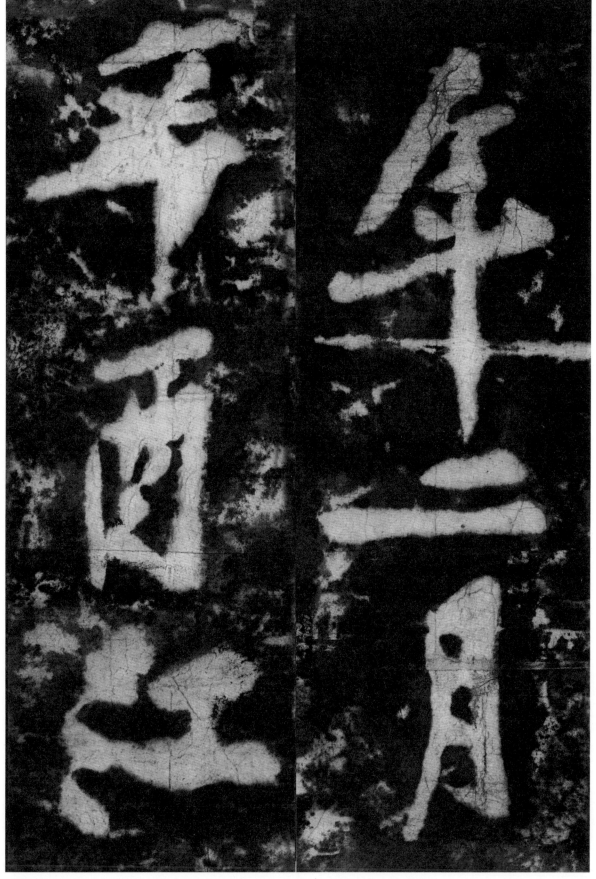

年二月辛酉江

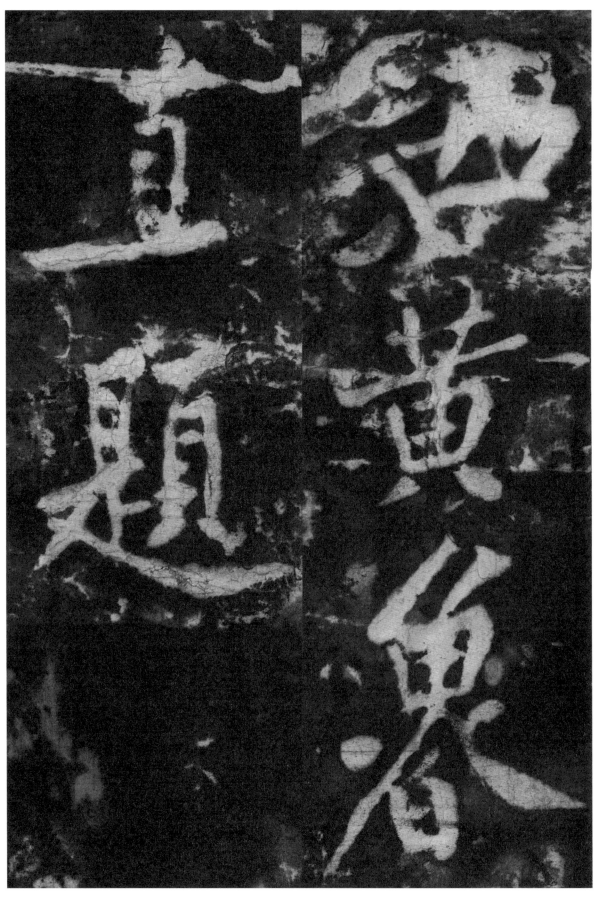

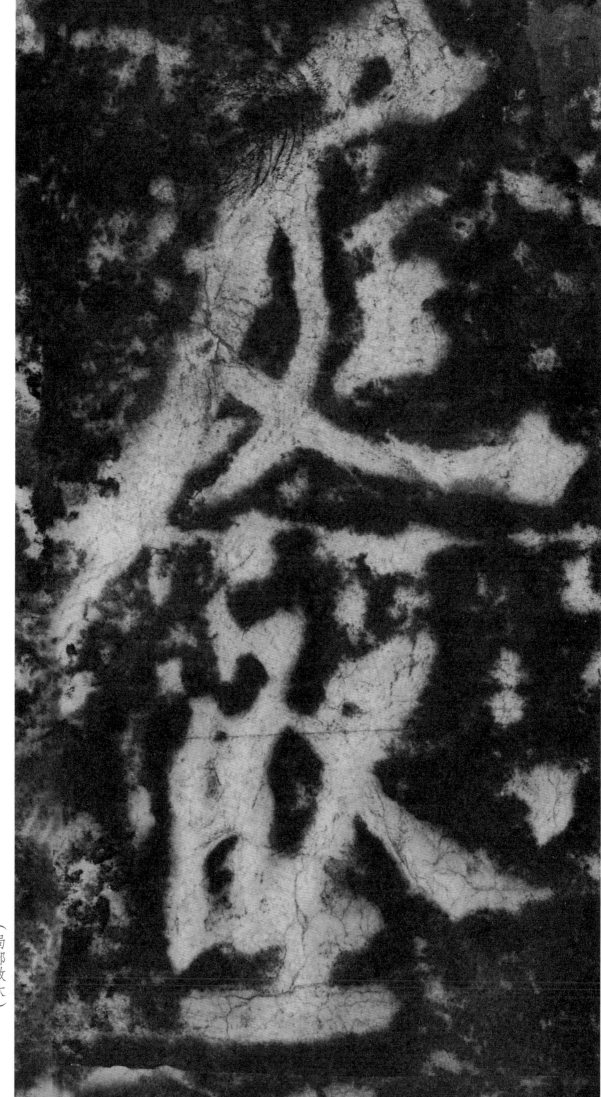

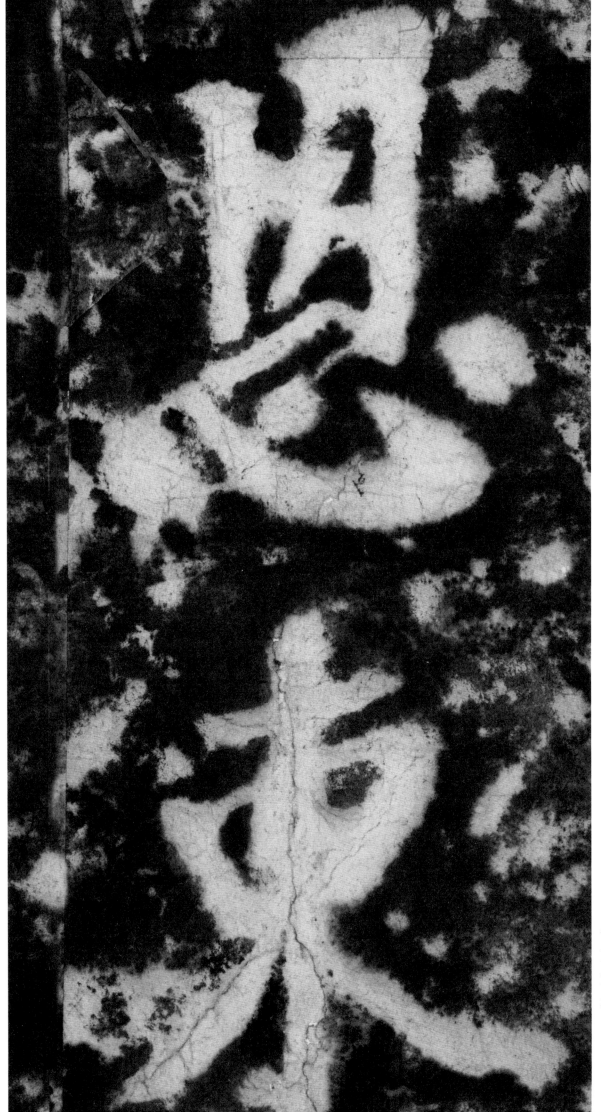

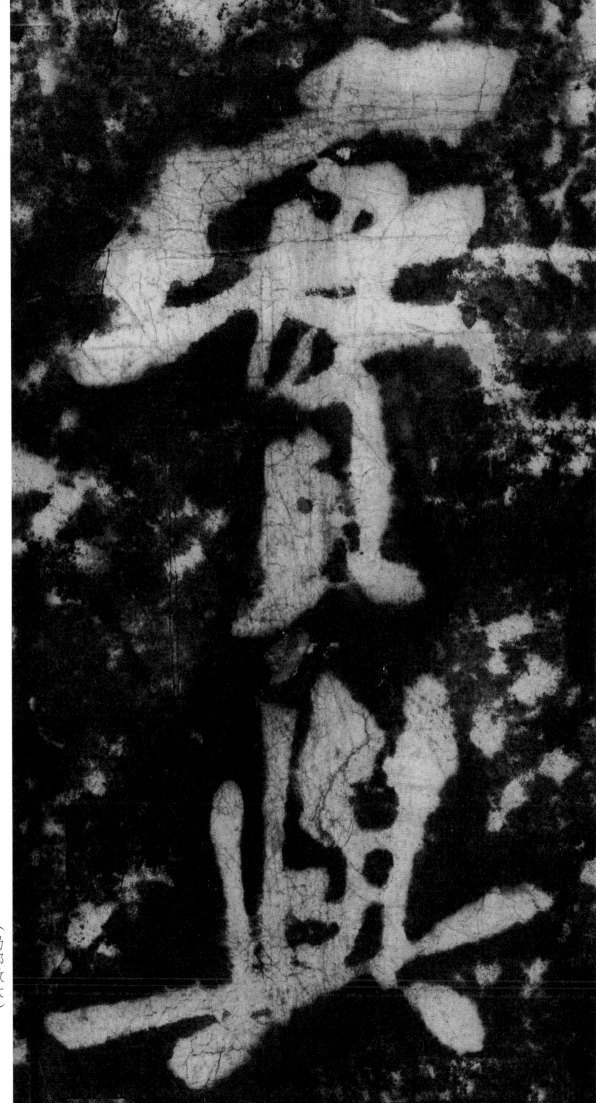

（局部放大）

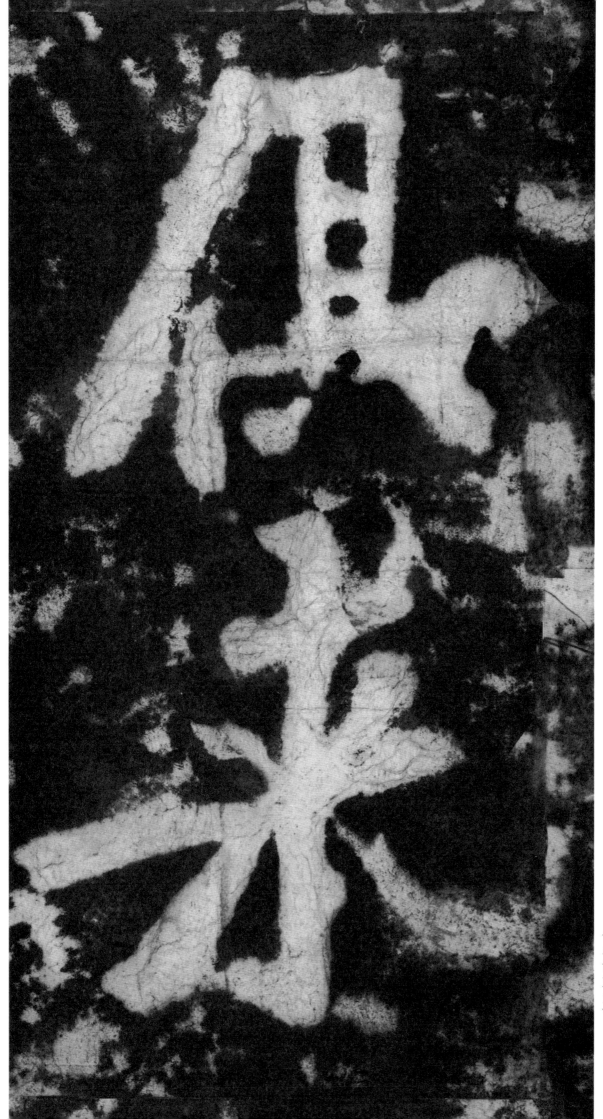

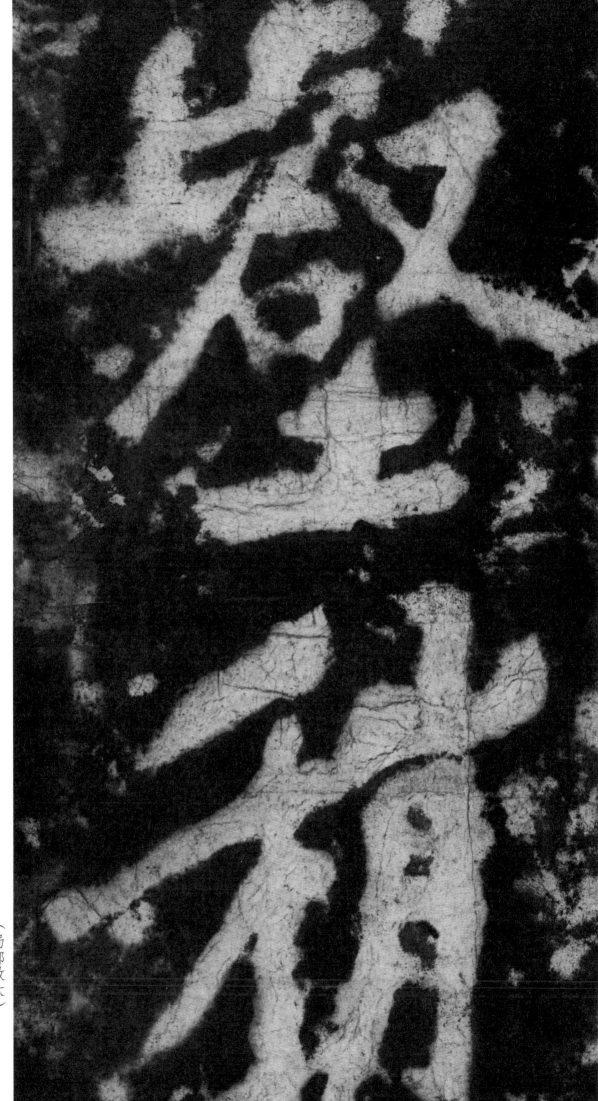

（局部放大）

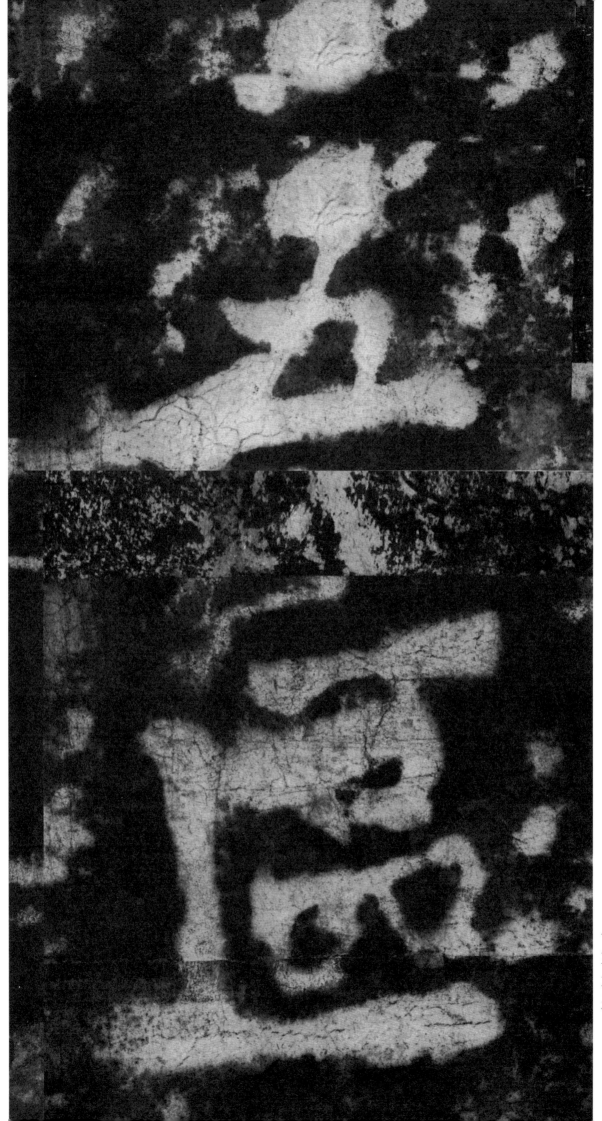

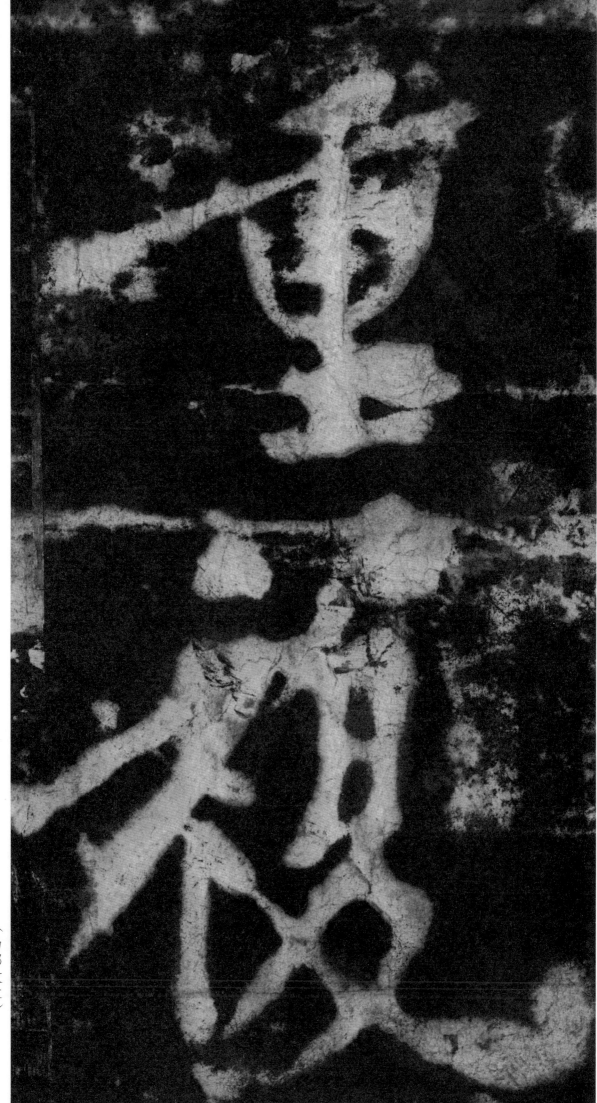

（局部放大）

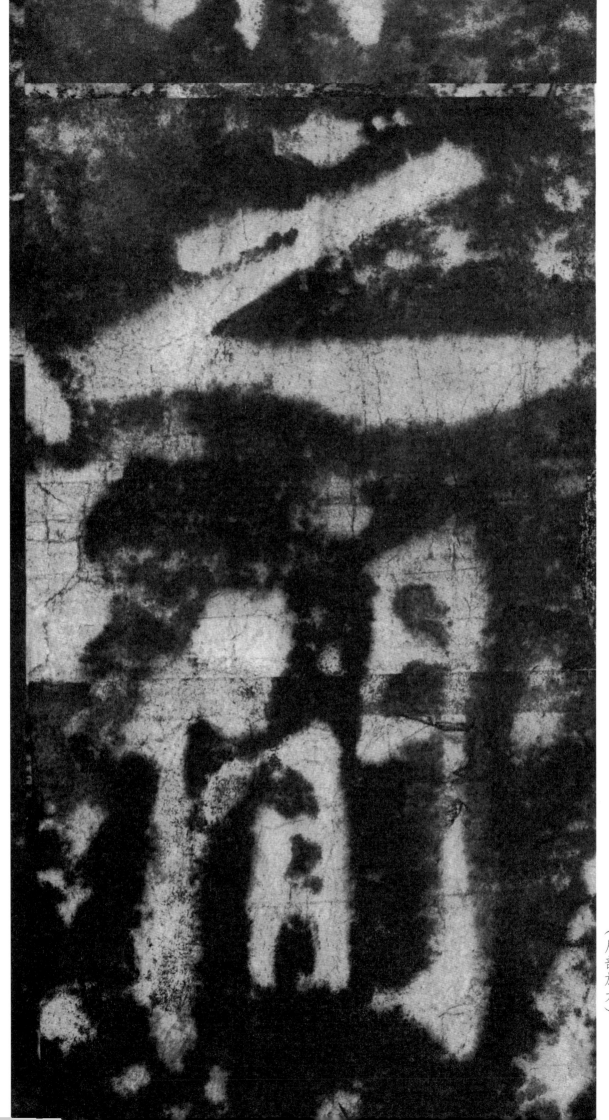

38

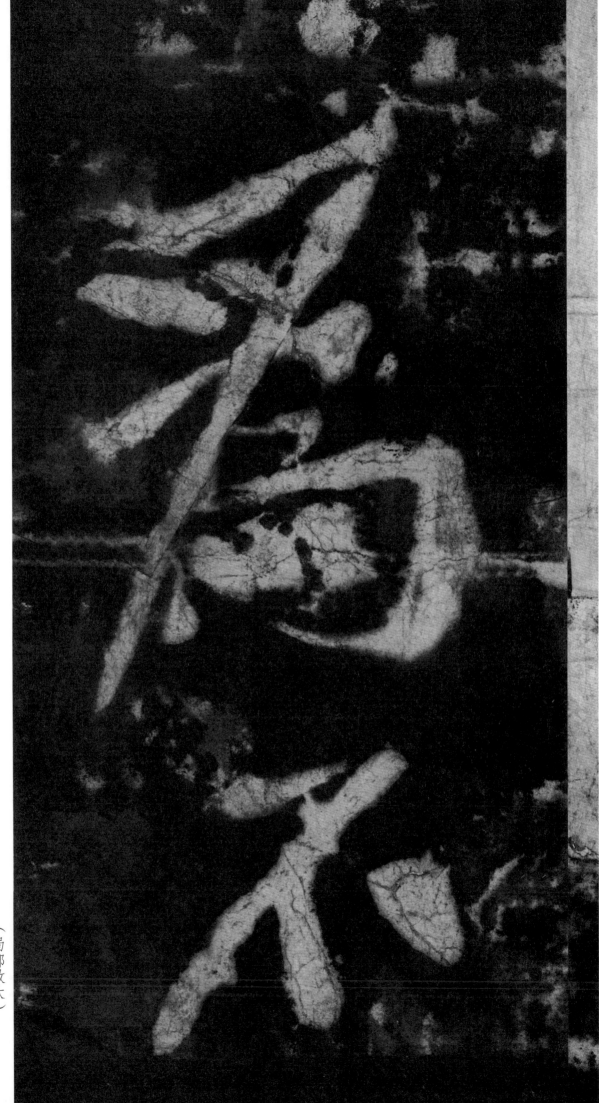

（局部放大）

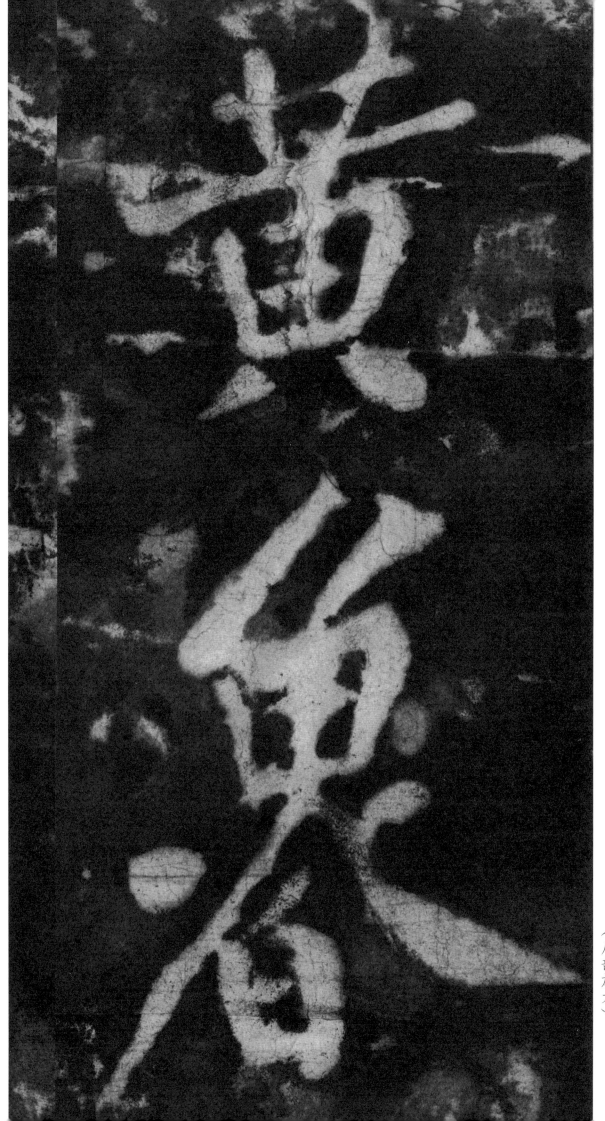